捏出創意力

15個 台灣 景點

黃靖惠 著 黏土DIY手作

推薦序

15個台灣景點黏土DIY手作

靖惠是我大學摯友，在青春正好的少女時代，就屢屢用創意巧思，因應不同時節不同主題，送上許多深具意義又令人愛不釋手的手作小物，讓我們共度的時光，驚喜連連，充滿樂趣。也因為那樣美好的記憶太鮮明，進入職場後，每次要迎接小小新鮮人之際，我總是纏著她，將她的生活美學搬到教室，希望我的小人們，也有著和我一樣的幸運。跟著靖惠老師的想像力飛翔，透過充滿無限童趣的創作，感受幸福的日常。

於是，無論是新生入學，為減緩小小人焦慮而做，令所有大朋友小朋友都忍俊不禁的小龍貓疊疊樂；或是充滿濃濃節慶氛圍的萬聖節南瓜屋、耶誕節耶誕樹；亦或是兒童節讓教室歡笑聲破表的「彈珠台」「釣魚」等趣味童玩⋯⋯一次又一次，靖惠的作品，像施了魔法般，成為我陪伴小人們成長過程中最歡樂的禮物。即使過了三年五年，小人們回教室探班，七嘴八舌鬧哄哄憶起過往，晶晶亮亮的眼底下，依然清晰可見共度的美好時光在閃耀，魔力之神奇，完完全全不言而喻啊！

靖惠老師將這樣可以創造驚喜，讓歡樂佇足的魔法，寫成了書。繼分享了Q萌童話和有趣童玩後，終於實現了記錄美麗台灣的心願。我們共同珍愛的家鄉，有著我們共同珍愛的記憶。在暖洋洋的秋天午後看了初稿，止不住的感動，讓心裡也不禁暖烘烘了起來。

我們都曾經，在春暖花開的瑞穗牧場聞著大地甦醒後的青草香，在熱情奔放的夏日墾丁海邊享受清涼，在奧萬大綻放的楓紅中和秋風擁抱，在願望緩緩

升起的平溪天燈下暖暖過冬。當然也依然記得，見證歷史的安平古堡、鹿港小鎮有多迷人，藏著深深祝福的美濃紙傘有多討喜，穿梭森林間的阿里山小火車有多古樸，為了捕魚而設的雙心石滬有多浪漫。更加不會忘記，在101欣賞眩目煙火的燦爛笑顏，在賞鯨船和鯨魚共舞的翻騰雀躍，在三貂角燈塔守候日出的滿懷期待，在知本溫泉洗去疲憊的通體舒暢，在日月潭湖邊、十七公里海岸線騎車馳騁的奔放自由。

收集了所有美好，靖惠老師再度施展了魔法，用漫遊台灣的視角發想，將旅行台灣的點點滴滴，收藏在生活小物裡。名片卡、筆插、立體卡片、置物盒、月曆、相框、筆記本……處處可見別具特色的寶島風情，美麗台灣信手捻來，一一記錄著屬於生活的、屬於家鄉的每個感動片刻。多麼希望生長在這片土地的孩子，也能從捏捏塑塑中，自然而然地和家鄉對話，感受屬於台灣特有的四季之美、景觀之美、人文之美，搓揉出台灣囝仔專屬的家鄉地圖，也搓揉出守護台灣美麗的熱情。

在時間流逝的隙縫裡，唯有美好的瞬間，終將持續在生命中閃閃發亮。讓我們一起跟著「15個台灣景點黏土DIY手作」翱遊，相信神奇魔法定會在歲月中發酵，堆疊出家人摯友相互陪伴，一起旅行，一同創作，永生難忘的幸福回憶。



彰化市民生國小教師
楊閔如



作者序

寶島有太多值得記錄的美景和人文歷史，像是位於台灣最東點的三貂角燈塔、古城台南的安平古堡、南台灣熱情迷人的墾丁沙灘、象徵台北地標的101大樓、奧萬大繽紛的落葉風情、鹿港紅磚古厝的古味鄉愁、平溪祈福天燈升空時的萬般感動⋯⋯，這種種匯集成我們對這塊土地的深刻記憶與愛。創作的同時，心是澎湃的，邊捏邊揉，彷彿把對這塊土地的記憶與情感也揉進去了。邊捏邊塑形邊整理我的情感，每個步驟就像文字堆砌起來的段落，每完成一個作品就像是完成了一篇遊記。這些作品是心靈感受的最佳鋪陳，也是最真實的記憶呈現。

書裡想和您分享和傳達的是，試試將生活中的感動和值得回味的生活片段，透過黏土把它捏出來或者其他形式的創作將它記錄下來。除了文字、照片、圖畫⋯⋯，以黏土創作來記錄也會是一種很棒的方式。

最後，來個簡單的行前會議。首先呢，準備好黏土，接著釋放出您的想像力、創意力和觀察力，準備好了嗎？現在就和貝卡一家人一起去環島旅行！也許在途中您想繞道去附近的景點走走，或是想起曾經駐足良久不肯離去的難忘美景，這時也請記得和身邊的人一起分享，並試著把它創作出來，記錄下來！

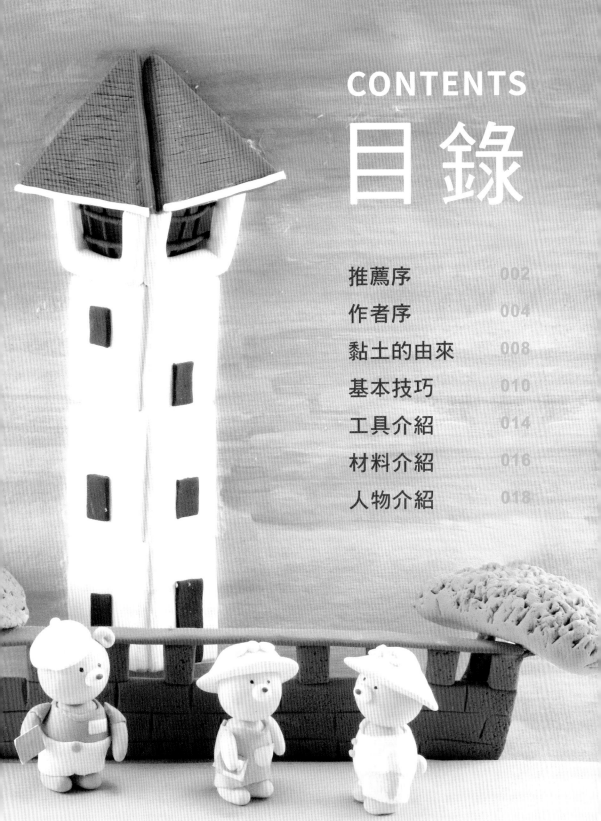

CONTENTS

目錄

春季篇

春暖花開，
一起到風光明媚的東台灣！

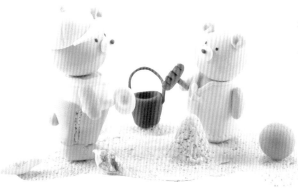

夏季篇

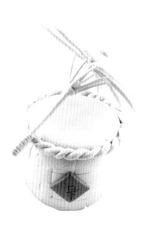

每到夏天，都要去熱情的南台灣！

秋季篇

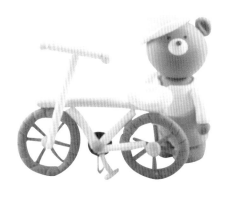

冬季篇

找尋溫暖記憶的北台灣冬日提案！

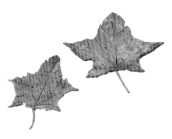

黏土的
由來

可以任意捏塑，隨心所欲捏成圓的、扁的、長的、尖的……各種形狀的黏土，這麼好玩又有趣的黏土是誰發明的呢？

早期墨西哥人將吃剩的麵包屑加上樹脂，捏一捏，搓一搓，做成了漂亮的花朵，這就是早期黏土的由來。後來人們將其加以改造並研發出其他不同特性的黏土。不同的黏土有不同的特性，例如樹脂土，其觸感較硬，完成的作品會呈現自然的光澤感，成品也會較有重量。而超輕土其重量很輕，極易塑型，具有很好的延展性，完成的作品重量也很輕。還有上面所提到的源自墨西哥的麵包土，經過改良後現在已可久放且質感也較好。其他還有利用紙漿和樹脂做成的紙黏土，或像是顆粒狀的泡泡土，具透明感的瓷玉土，具木質感的木塑土，適合妝點蛋糕的奶油土……等等。或者是利用麵粉、水和油，做出的自製黏土。

不論是何種特性的黏土，選擇適合的黏土，調入想像力和創意力，每個人都可以做出屬於自己最棒的作品。而在選購黏土時，也需選擇有經濟部檢驗合格標章的黏土，才能營造出安全的創作環境。

基本技巧

 圓形

將土放於手掌心，雙手以畫圓方向搓揉

繼續搓揉使其愈來愈圓

完成圓形

 橢圓形

先搓出圓形

接著用手前後方向搓揉

完成橢圓形

 長條形

先搓出圓形

再搓成橢圓形

接著用手前後反覆繼續搓揉，搓愈久愈細長

完成長條形

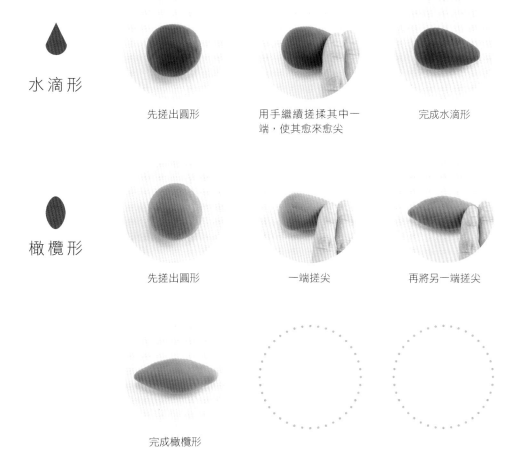

水滴形

先搓出圓形

用手繼續搓揉其中一端，使其愈來愈尖

完成水滴形

橄欖形

先搓出圓形

一端搓尖

再將另一端搓尖

完成橄欖形

基本技巧

正方形

先搓出圓形

用手稍微壓一下

利用手指互相往內
推，並將四邊推齊

完成正方形

長方形

先搓出圓形

再搓出長條形

用手稍微壓一下

再用手指互相往內
推，並將四邊推齊

完成長方形

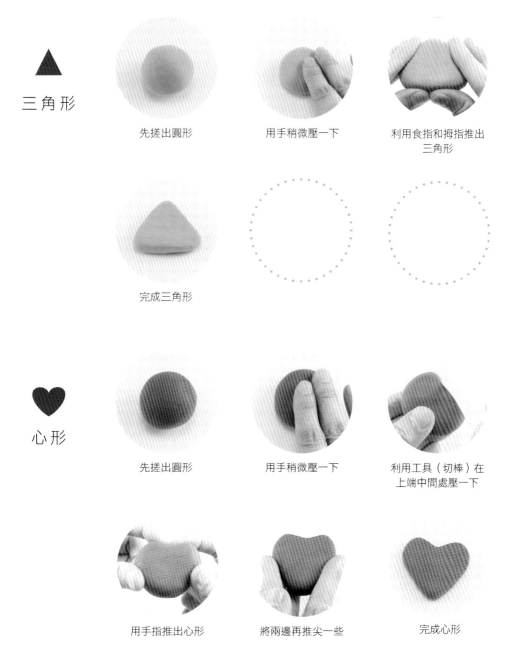

三角形

先搓出圓形

用手稍微壓一下

利用食指和拇指推出
三角形

完成三角形

心形

先搓出圓形

用手稍微壓一下

利用工具（切棒）在
上端中間處壓一下

用手指推出心形

將兩邊再推尖一些

完成心形

工具介紹

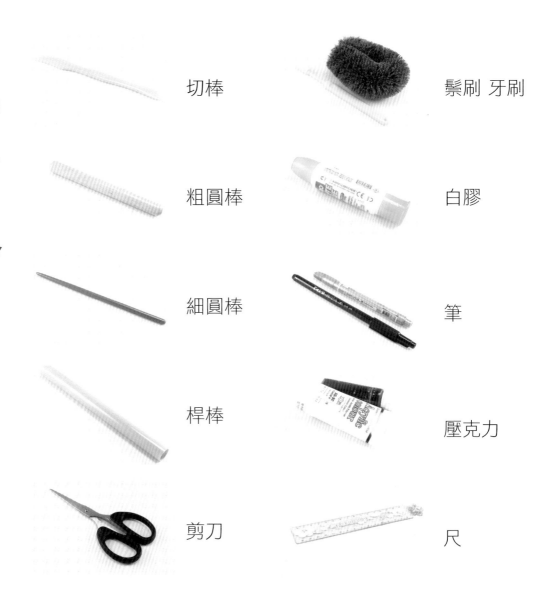

切棒

鬃刷 牙刷

粗圓棒

白膠

細圓棒

筆

桿棒

壓克力

剪刀

尺

 美工刀

 金蔥膠筆

牙籤

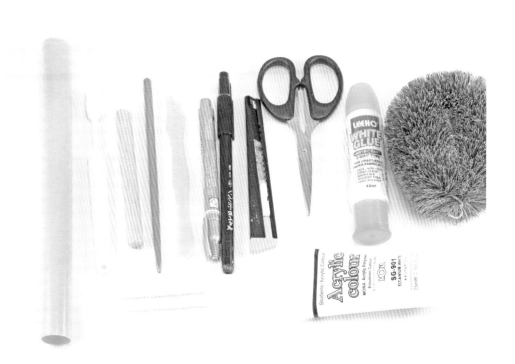

材料介紹

輕土

厚紙板

波浪紙

珍珠板

瓦楞板
（PP板）

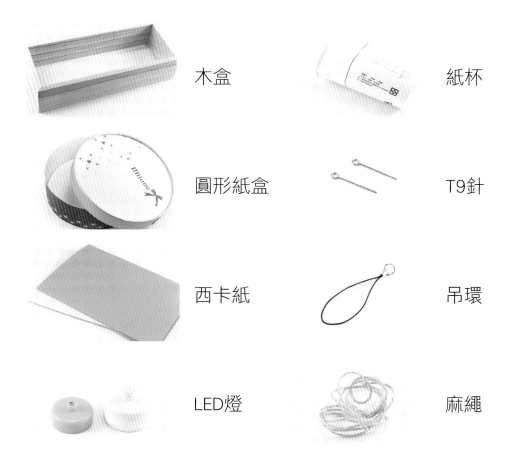

木盒

紙杯

圓形紙盒

T9針

西卡紙

吊環

LED燈

麻繩

人物簡介

貝卡

貝卡爸

貝卡妹

貝卡媽

春季篇

春暖花開，
一起到風光明媚的東台灣！

1

卡
片

宜蘭賞鯨

喜歡旅遊的貝卡爸爸，費心安排了好玩的環島行程，要帶家人好好體會寶島的美。今天的賞鯨活動就是第一站呢！

這是貝卡第一次親眼看到鯨魚，以往都是在書本裡才看得到的魚類，現在悠然自得出現在大海裡的樣子，讓貝卡的心情有些激動。蔚藍的海洋、沉穩的鯨魚和突然躍出水面的海豚構成一幅美好生動的畫。貝卡好希望就這樣一直待著，什麼事都不做，只管貪婪的享受著這大自然的美好。哇！涼涼的海風吹來真是舒服啊！

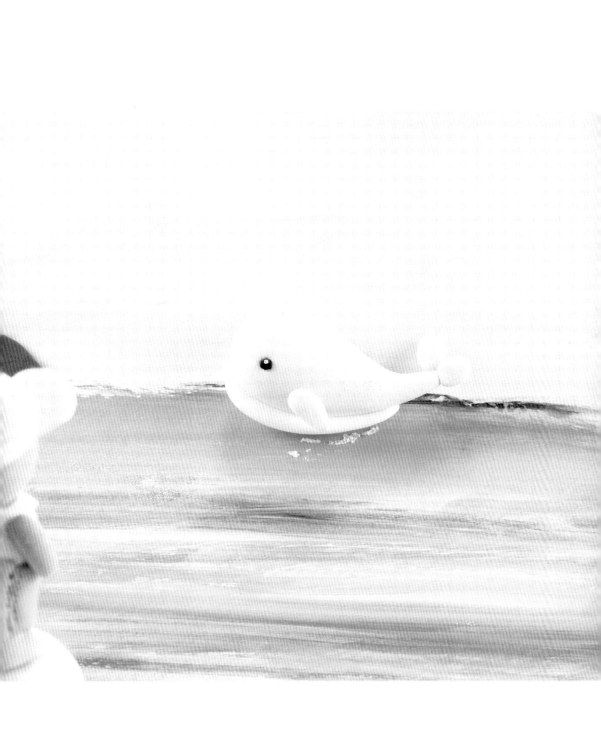

卡片

1　裁剪一紙板。

2　將其對折。

3　用壓克力在上方先畫上淺淺的藍白色。

鯨魚　身體

4　下方畫上較深的藍色。

5　紙板背面也畫上顏色，完成初步步驟。

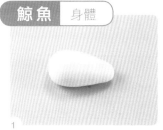

1　搓一個胖水滴做為鯨魚的身體。

2　尖的那端再搓尖一些。

3　往上拉出一弧度。

4　將身體稍微壓平一些。

5　搓一圓。

6　再搓成較細的水滴。

7　壓平。

8
貼在步驟4的下方。

1
搓一小水滴。

2
壓平貼在側邊做為魚鰭。

3
搓兩個小水滴。

4
壓平。

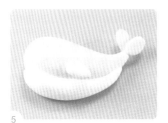

5
貼在尾部。

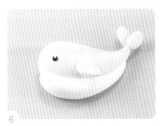

6
黑土搓小圓壓平做為眼睛
貼上，中間再貼上一小白
圓土。

海面上的裝飾 　小圓點

1
搓一些大小不一的圓壓平貼
在背景部分。

2
用金蔥膠筆點上亮亮的感覺。

海面上的裝飾 　島嶼和樹

1
搓一圓壓平，剪去三分之一，
做為小島。

2
搓一些細長的小水滴。

3
搓一細長條咖啡土。

海面上的裝飾　山

4

將步驟1.2.3貼上，做為小島嶼和樹。

1

搓一圓。

2

壓平並用手往外拉。

3

用手指推出三角形。

4

依上述步驟再做出其他的山，並剪去左端。

5

用手指推出凹面。

海面上的裝飾　雲

6

將山貼上。

1

土搓橢圓。

2

壓平並用手拉出不規則的形狀，做為雲朵。

3

可以拉薄一些，將雲貼上。

最後步驟

1 土搓細長條。

2 繞貼出字樣。

3 貼在卡片上。

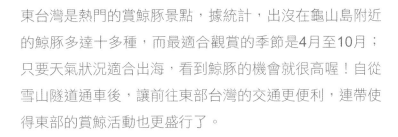

漫遊台灣

東台灣是熱門的賞鯨豚景點,據統計,出沒在龜山島附近的鯨豚多達十多種,而最適合觀賞的季節是4月至10月;只要天氣狀況適合出海,看到鯨豚的機會就很高喔!自從雪山隧道通車後,讓前往東部台灣的交通更便利,連帶使得東部的賞鯨活動也更盛行了。

瑞穗牧場

離開宜蘭之後，沿著美麗的海岸線，一路行駛到了花蓮。包辦行程規劃兼導遊的爸爸略帶神祕的說：「猜猜我們現在要去哪裡呢？」對地理位置頗有概念的貝卡立刻接著說：「宜蘭再往南是花蓮，所以是花蓮對不對？」「答對了，花蓮縣古稱奇萊，它的山地面積很廣大，有很多漂亮的景點！」「我們今天去牧場看乳牛，喝好喝的鮮乳、餵乳牛，好不好？」爸爸微笑說著。有點暈車的妹妹，聽到這頓時精神都來了。

15個 台灣景點 黏土 DIY 手作

收藏盒主體　草原

1　準備一個圓形紙盒，先取其上蓋做草原。

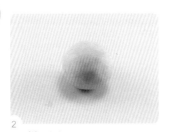

2　搓一圓。

3　用工具（圓棒）桿平。

4　鋪在上層。

5　剪去多餘的土。

6　用牙刷或棕刷按壓並修整。

收藏盒主體　柵欄

1　土搓長條。

2　將其壓平。

3　拉出波浪狀。

4　土搓細長條。

5　桿平。

6　做出數條。

7　裁剪適當長度，黏在步驟3上，完成柵欄。

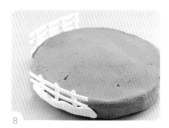

8　做出兩個，貼在草原邊上。

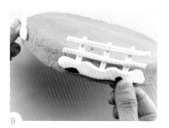

9　黑土按壓出不規則狀貼上。

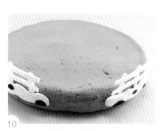

10　完成後如上圖。

收藏盒主體　下層

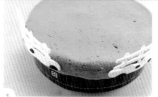

1　將蓋子蓋上（這樣才知下層土如何包覆）。

2　土搓長，桿平。

3　鋪在下層，並剪去多餘的土。

4　用牙刷或棕刷按壓出絨毛感，並加以修整。

5　黑土按壓出不規則狀貼上做為乳牛斑，並用牙刷按壓一下。

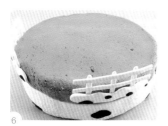

6　完成後如上圖。

樹木

1　搓一圓。

2　用手指推出三角形。

3　用牙刷輕壓。

4　搓一長條形。

5　將兩端稍壓平。

6　用工具（切棒）輕切出紋路。

7　將上述步驟黏合做出樹木。

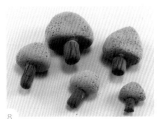

8　做出一些大小高低不同的樹木。

乳牛 身體

1　搓一個胖橢圓做為身體。

乳牛 頭部

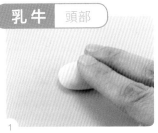

1　搓一橢圓稍壓平。

2　再搓一橢圓稍壓平。

3　兩者結合做為頭部。

4　將步驟3和乳牛身體黏合。

5　搓出兩個小水滴，做為耳朵。

6 再搓出兩個稍長的小水滴，
做為角。

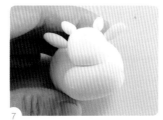

7 貼上角和耳朵。

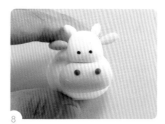

8 搓兩個小圓為鼻子貼上，並
點上眼睛。

乳牛　腳

1 搓出四個長條形，其中一
端再搓細些。

2 較細那端黏上一小圓土，並
用手輕壓一下。

3 做出四隻腳。

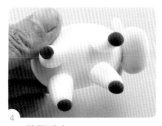

4 將腳貼上。

乳牛　尾巴

1 搓一細長條。

2 搓一小水滴。

3 黏合做為尾巴。

4 將尾巴貼上。

1 黑土按壓出不規則狀貼上
做為乳牛斑。

2 完成乳牛，可多做幾隻。

15個
台灣景點
**黏土
DIY
手作**

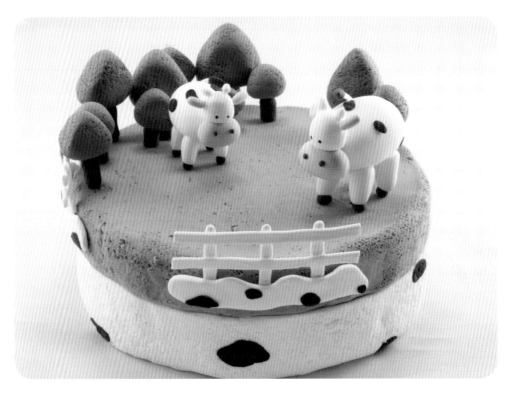

將樹木和乳牛放上，可愛的牧場收藏盒就完成囉！
把旅遊的照片、票根或是值得收藏的東西一起放進收藏盒吧！

漫遊台灣

一般會以「瑞穗牧場」統稱花蓮縣瑞穗鄉所有牧場，其地處紅葉溪溪畔，佔地近40甲，飼養了近300頭的荷蘭乳牛。這裡水源潔淨、空氣清新、草原遼闊，由於其優越的自然條件，所孕育出的鮮乳也特別濃醇香郁。

3

memo
夾

知本溫泉

東部的好山好水，讓貝卡一家人洗淨了忙碌生活中的所有疲憊。今晚要在台東落腳歇息，台東的知本溫泉是全台有名的溫泉之一，吸引相當多的遊客前來！享受完當地的原住民美食後，泡湯行程就要登場了，「如果今晚看得到星星那就太棒了。」爸爸心裡想著。

泡著溫泉，看著美麗的星空，爸爸滿足的笑著也想著明天接下來的行程。「媽媽我們休息一下再下去泡好不好？」 泡得臉紅咚咚的妹妹似乎樂此不疲呢！

15
個
台灣景點
黏土
DIY
手作

底座

1 準備一個木盒，參考尺寸約23公分*11公分（也可以紙盒代替）。

2 木盒周圍塗上灰色壓克力。

3 土搓圓桿平。

4 盡量桿平桿薄。

5 鋪在上層並剃去多餘的土。

6 利用剩下的土鋪在不夠土的地方。

7 桿平修整。

8 用工具（切棒）輕切出線條。

泡湯池

1 搓一圓。

2 壓出一個洞。

3 將洞往外拉。

4 拉出一個圓形。

5 用手指推出角度。

6 用牙刷輕壓。

7 完成泡湯池。

竹子簾

1 土搓長條，做出數條並用牙刷輕壓，長短可不同。

2 用工具（切棒）橫切出一些紋路。

3 再縱向畫出線條。

4 剪齊底部並將其並列黏合。

5 在上端剪出缺口。

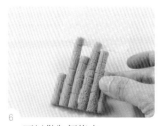
6 可以做為便條夾。

木椅

1 土桿平剪出長方形。

2 用工具（切棒）畫出紋路。

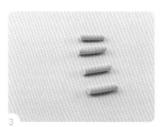
3 土搓長條，剪出四等分。

4 貼在步驟2的背面。

5 完成木椅,可再多做幾個大小不同的。

1 搓一圓。

2 用工具(圓棒)刺出一個洞。

3 將洞慢慢擴大。

4 將其塑型。

5 用工具(切棒)輕切出木紋。

1 土搓小圓,並用工具(圓棒)刺出一個洞。

2 用手稍壓一下。

3 裁剪一牙籤棒貼上。

1 土搓長條桿平。

2 用牙刷輕壓。

3 剪齊頭尾。

4 捲起來。

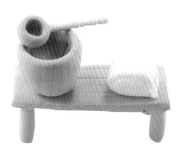

洗手台

1 先搓一圓。

2 輕壓出一個凹面。

3 土桿平剪出一個方形。

4 側邊畫出一些線條。

5 黑土混合白土搓出一圓。

6 將上述步驟結合。

7 搓兩個細長條，貼合如圖。

8 固定在洗手台側邊，做為水龍頭。

9 可做一條毛巾放上。

盆栽

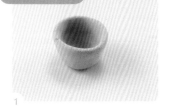

1 依p.40小木桶的作法做出一個較大的木桶。

2 黑土混合白土（不需混的太均勻），搓出一些圓做為小石子。

3 土桿平，稍乾時剪出長長的三角形做為葉子。

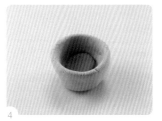

4 在木桶中間放入一些咖啡色的土。

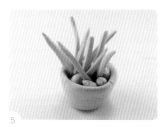

5 將葉子和小石子放入，完成盆栽。

石頭

1 黑土混合白土（不需混的太均勻）。

2 搓出一些不規則的圓做為石頭。

最後步驟

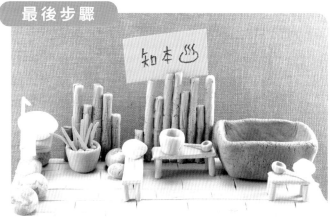

將所有作品擺上，溫泉創意便條夾就完成了。
可做小熊一起擺上喔！泡湯池也可以做為置物盒，
放入一些文具小物。

漫遊台灣

知本溫泉有「東台第一景」的美稱，境內有許多特殊的
縱谷景觀，還有許多未經開發的自然生態區，也是原住
民的傳統聚集地，每年都吸引許多遊客前往。來到這裡
除了欣賞美麗的景色、享受泡湯樂趣外，還可以嚐到原
住民美食喔！

夏季篇

每到夏天，
都要去熱情的南台灣！

4

墾丁沙灘

南台灣果然是熱情又迷人的好地方！耀眼的陽光、湛藍的海洋、舒爽的海風，連空氣都顯得奔放自由。爸爸大吸一口氣 ，感性的說：「這就是海的味道、海的聲音、海的感覺呀！整個思緒都通透了起來呢！」

細白的沙灘被陽光照的閃閃發亮，貝卡和妹妹玩著沙、堆著城堡，「哥哥你去提水，我來挖渠道，好不好？」「好，妹妹妳負責蓋護城河喔。」他們倆開心的堆著心中的海洋城堡。而喜歡記錄生活點滴的媽媽，相機快門停都停不下來呢！

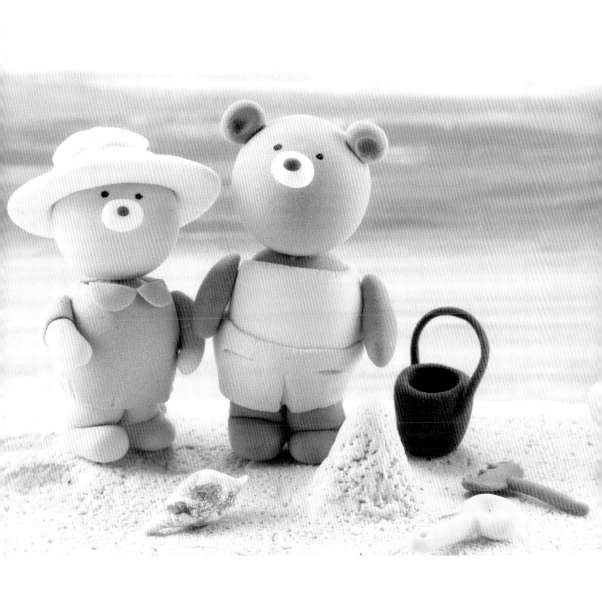

沙灘

1 準備一塊珍珠板，參考尺寸約25公分*7公分（也可以厚紙板代替）。

2 土桿平包覆住珍珠板上面。

3 桿平修整，並剪去多餘的土。

4 用棕刷輕壓。

5 搓出兩個小橢圓，稍壓平。

6 待步驟5的土稍乾時在沙灘上壓出腳印。

7 搓一個小圓稍壓平。

8 用手指推出方形。

9 用牙刷輕壓，可依步驟7和步驟8做出幾個方形沙堆。

10 搓出一個小水滴，稍壓平並用牙刷輕壓。

11 將步驟9和步驟10結合做為沙堆城堡，可多做幾個。

12 沙堆城堡固定在沙灘上，周圍鋪上一些土並用牙刷壓一下。

13　完成後如上圖。

遮陽傘

1　搓一圓。

2　用手指往上推出一個凹槽。

3　將邊緣慢慢壓薄。

4　搓一水滴。

5　再搓長一些。

6　壓平並用手指推出三角形。

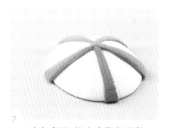

7　貼在步驟3的上方做為裝飾。

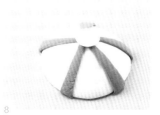

8　搓一圓壓平貼在傘的上方。

9　準備一隻竹棒，長度約為8公分。

10　搓一長條並桿平。

11　將竹棒包覆起來。

12 修整滾圓。

13 搓一長條壓平。

14 繞貼在步驟12的下方處。

15 剪去多餘的部分並將其壓平一些。

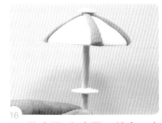

16 將步驟8和步驟15結合，完成遮陽傘。

躺椅

1 搓兩長條壓平。

2 用工具（切棒）畫出線條。

3 將兩片黏合。

4 搓兩個細長條。

5 彎曲後黏在兩側做為椅腳。

6 搓一個小長條黏在前端，使其更為穩固。

7 完成後如上圖。

沙灘工具組

1. 搓一圓。

2. 用工具（圓棒）刺出一個洞。

3. 將洞慢慢擴大並塑型。

4. 搓一細長條貼上，剪去多餘的部分，完成小水桶。

5. 搓一小橢圓，用工具（圓棒）壓一下。

6. 搓一小長條貼上，並用牙籤刺出一個小洞。

7. 土搓小橢圓壓平。

8. 搓一小長條貼上，用工具（切棒）切出線條。

9. 搓一小圓做為球，完成沙灘工具組。

貝殼 1

1. 混合白土和藍土，不需混的太均勻。

2. 搓出橄欖形。

3. 其中一端再搓長一些。

用手將其輕輕扭轉。用手
將其輕輕扭轉。

用工具（切棒）在尾端輕切
出線條。

用金蔥膠筆點上亮亮的感覺。



15
個
台灣景點
黏土DIY手作



貝殼 2

混合白土和藍土，不需混
的太均勻。

搓出胖水滴。

稍壓平後推出一些角度。

用工具（切棒）切出線條。

點上亮膠。

海星

搓一圓稍壓平。

拉出一角。

依序拉出其他的角。

拉出五個角並修整塑形。

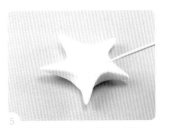

5　用牙籤刺出洞，並點上亮膠。

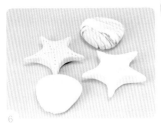

6　做出一些大小顏色不同的貝殼和海星

1　裁剪一珍珠板。

2　桿平土。

3　包覆住步驟1，並桿平修整。

4　將貝殼和海星貼上。

將步驟4的板子貼上，作品固定黏上，記得貝殼和沙堆城堡中間留一小空間，以放置名片書卡。

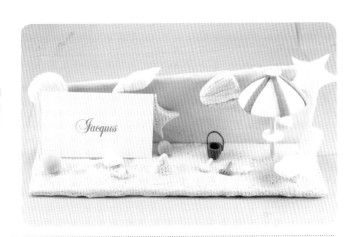

漫遊台灣

墾丁位於台灣最南端的恆春半島，終年氣候溫暖，擁有豐富的生態面貌，綿延的海岸線有平坦的沙灘，也有美麗的珊瑚礁。這裡有許多不同特色的沙灘，各有不同的面貌與愛好者，例如：貝殼砂含量最高的砂島，是墾丁最純淨的貝殼沙灘；遊客最多、最適合玩水的南灣；還有因「沙白水清」而聞名的白沙島等。

5

美濃紙傘

接受完大自然的洗禮之後，來個人文之旅吧！「這些傘好精緻喔！」貝卡他們望著這些美麗的紙傘忍不住發出讚嘆聲。參觀了紙傘的製作過程，才明白原來一把漂亮的紙傘，要經過繁複的過程才能完成，再加上獨具巧思的彩繪，每把傘都顯得別出心裁、獨一無二。貝卡和妹妹體驗了紙傘彩繪的課程，「我可以把鯨魚畫上去嗎？」貝卡突然靈感來了，「把旅行中看到的畫出來是很不錯的想法喔！」媽媽笑著說。「那我要畫出一望無際的大海！」妹妹似乎也是靈感滿滿呢！

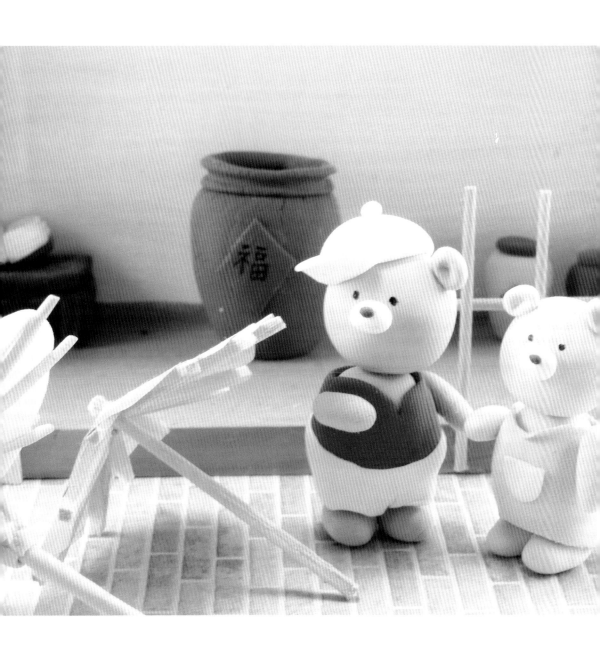

15個台灣景點 黏土DIY手作

紙傘 傘柄

1 準備一支牙籤，剪去尖端的部分。

2 搓一長條土桿平。

3 將牙籤放在中間，包覆起來。

4 慢慢輕滾修整（直到土完全貼合牙籤）。

5 搓一小長條土並壓平。

6 包在步驟4的尾端，剪去多餘的部分。

7 用手輕滾使其貼合。

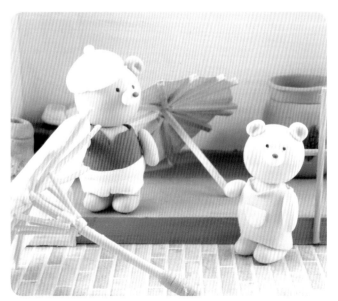

8 用工具（切棒）畫出線條。

1 搓一圓。

2 壓平。

3 盡量壓薄並注意厚度平均一致。

4 搓一小圓土壓平貼在傘面的中間。

5 土搓細長條並裁剪出數條。

6 依放射狀貼上。

7 將傘柄固定在中間。

8 搓一細長條土。

9 繞貼在距傘面中心1公分之處，並剪去多餘的部分。

10 裁剪細長條土。

11 依放射狀斜貼上。

12 搓一細長條。

繞貼在步驟11的外圍。

搓一小圓土壓平貼在傘面中間。

再搓一小水滴貼在步驟14的中心點。

將傘面稍微往下壓出弧度。

可在傘面上彩繪裝飾。

竹簍

搓一圓(土要多些)。

用工具(圓棒)刺出一個洞。

將洞慢慢擴大。

用手往外擴。

修整塑型。

用工具(切棒)畫出線條。

搓一圓壓平做為蓋子(大小須稍大於步驟6的洞口)。

8　搓一長條。

9　將其交叉纏繞。

10　繞貼在蓋子周圍。

11　搓一土桿平。

12　剪出一個菱形。

13　貼在竹簍上，寫上字樣。

漫遊台灣

將傘黏貼於盒蓋上，充滿古味的置物盒就完成了。

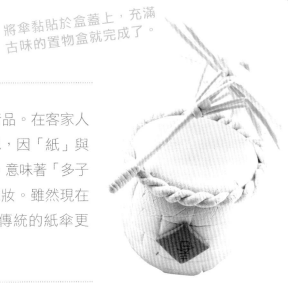

紙傘可以說是美濃最具代表性的藝術品。在客家人的習俗中，紙傘象徵「團圓」的意思，因「紙」與「子」為諧音，而傘字中又有四個人，意味著「多子多孫」，所以客家人多以紙傘作為嫁妝。雖然現在日常生活多以塑膠傘為主，但也使傳統的紙傘更能顯現出藝術和收藏的價值。

台南安平古堡

這一趟歷史巡禮讓人發起了思古幽情。媽媽對這裡的古蹟似乎很有興趣，在文物陳列館裡也拿起紙筆認真的做著筆記，妹妹拿著導覽地圖研究著說：「媽媽這裡還有史蹟紀念館喔！」「走！我們過去看看！」

「爸爸你看城堡外面有砲台耶！」貝卡興奮大叫著，「因為這是城堡自然會有防禦用的砲台。」爸爸笑著回答。「來，我帶你們去瞭望台，它是安平古堡的大地標。」「可以看到古堡內的各個建築喔！」

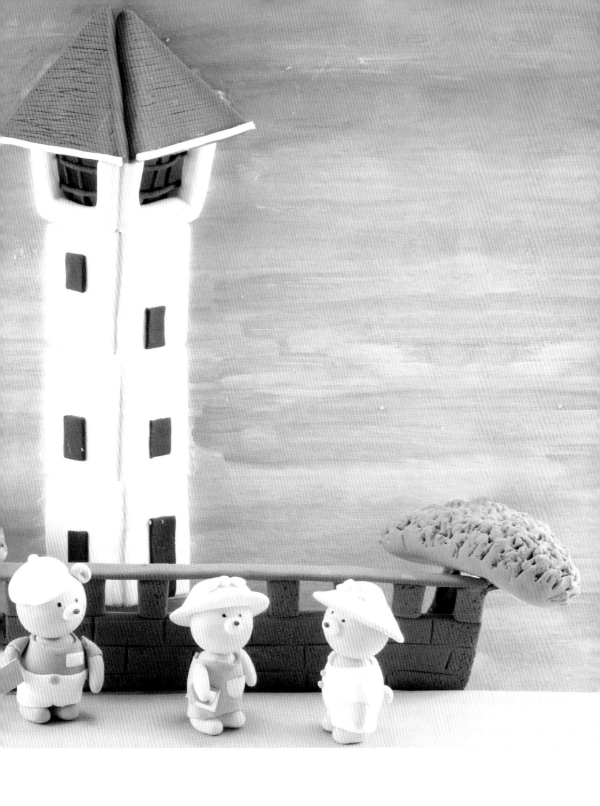

15個台灣景點黏土DIY手作

背景紙板

1. 準備一紙板（參考尺寸約27公分*21公分），並塗上淺藍色。

瞭望台　三角形屋頂

1. 搓一圓。

2. 壓扁（留一些厚度）。

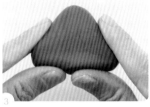

3. 用手指約略推出三角形。

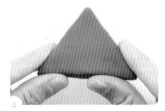

4. 將其三邊再推尖一些。

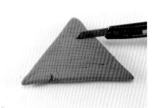

5. 用美工刀輕切出線條。

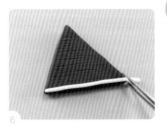

6. 搓一細長條貼在下方，並剪去多餘的部分。

瞭望台　屋頂窗戶

1. 搓一長條。

2. 彎成梯形的形狀。

3. 稍微壓一下。

4. 將上端剪平。

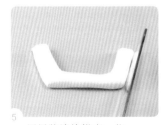

5. 用尺將邊緣推齊一些。

6 搓細長條。

7 貼在步驟5的背面，如上圖。

8 土壓平。

9 剪下一方形。

10 貼在步驟7下方的中間位置。

依上述步驟做出兩個三角形屋頂和屋頂窗戶。

瞭望台 主體

1 土桿平（留一些厚度）。

2 剪出長方形。

3 剪出六個大小差不多的長方形。

4 土桿平，要薄些。

5 剪下小長方形。

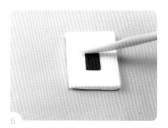

6 貼在步驟3上，並用工具將旁邊推齊一些。

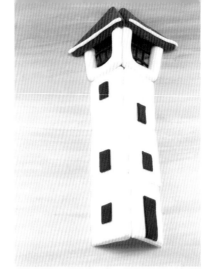

依序貼上（其中有一片是門，會稍大些）。

15個台灣景點 黏土DIY手作

圍牆

1 搓一長條土。

2 桿平並剪下一長方形（參考尺寸約27公分*2.5公分）。

3 用工具（切棒）切出線條。

4 搓一細長條土桿平。

5 剪下數小段長方形。

6 貼在圍牆上方。

7 搓一細長條土桿平。

8 貼在步驟6的上方。

最後步驟

1 裁剪一長形紙板（參考尺寸約27公分*3公分）

2 塗上咖啡色。

3 固定在大張紙板，離下方約兩公分處。

具有紀念意義的黏土寫生畫完成囉！

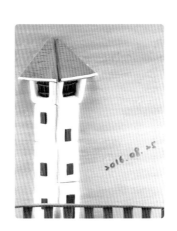

4 將圍牆黏好固定後就完成了。

寫上到訪的日期做為紀念吧！

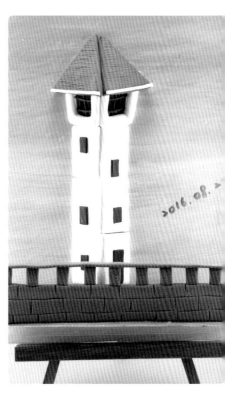

漫遊台灣

安平古堡是台灣歷史相當悠久的城堡，為荷蘭人所建造。舊名「熱蘭遮城」，戰後改名為「安平古堡」，如今已被列為國家第一級古蹟。歷經了三百多年的歷史變遷，現在所看到的城堡是日本人在熱蘭遮城遺址上屢次修建而成，荷蘭時期的遺跡僅存古堡前方外城南面城壁的磚牆。除了城堡本身，周邊景觀也形成安平老街，成為台南重要的觀光勝地。

澎湖雙心石滬

置物盤

「哇！這就是課本上介紹的雙心石滬啊！」妹妹開心的說。藍綠色的海水裡似乎映照著兩顆巨大的心，看起來美麗又震撼。妹妹迫不及待想和大家分享課本上所學到的知識。「石滬其實是一種傳統捕魚的方法，不過這個石滬造型很特別，吸引很多人來一睹風采呢！」爸爸接著說，「能夠親眼看見感覺真實又幸福啊！」「以前的漁民是為了捕獲魚類，壓根沒想到後來會成為富有價值的觀光景點呢！」

爸爸和媽媽望著浪漫的雙心石滬，緊握住彼此的雙手，「執子之手，與子偕老」的誓言，這一刻似乎得到了見證。

置物盤

混合白、藍、綠、黃土。

以拉的方式將其揉合，不需混的太均勻。

搓成圓。

壓出一個洞。

用手指往外擴。

慢慢修整塑形。

完成後如上圖。

土搓細長條。

先繞貼出心形的左半邊。

再繞貼出右半邊。

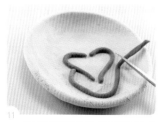
接著下方繞貼出第二個心形，並剪去多餘的部分。

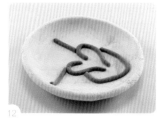
上方再繞貼出兩條。

15個台灣景點 黏土DIY手作

13 黑土混合白土，不需混的太均勻，搓成圓做為小石頭。

14 將小石頭貼在心形上（可用牙籤貼黏較好操作）。

15 塗上亮膠，完成後如上圖。

16 白土混合藍土，不需混的太均勻。

17 參考P.68置物盤的作法，做出一個較小的置物盤，並塗上亮膠。

18 搓一個圓壓平貼在步驟15的置物盤底部，做為支撐。

19 將兩個置物盤一上一下黏貼在一起。

貝 殼

1 白土混合藍土及綠土，不需混的太均勻。

2 搓出橄欖形。

3 兩手前後輕輕扭轉，轉出螺旋狀。

4 塗上亮膠。

玻璃瓶

1 白土混合藍土，不需混的太均勻。

2 搓出一水滴。

3 尖的那端再搓尖長些。

4 搓出瓶子的形狀。

5 兩端推平。

6 塗上亮膠。

最後步驟

將貝殼和玻璃瓶貼上，
浪漫的雙心石滬雙置物盤就完成了！

漫遊台灣

石滬是一種傳統的捕魚陷阱,利用潮起海水覆蓋、潮落魚類被困住來捕捉魚類。雙心石滬位於澎湖縣七美鄉,其造型像是兩座心,因而被人們賦予浪漫的傳說。大多數的澎湖石滬已荒蕪或廢棄不用,僅雙心石滬依然完整與美麗。

8

筆插

阿里山森林鐵路

像是化身為森林中的精靈，悠遊於山林間，吸收著自然的芬多精，當陽光灑落在指間，又飛舞到了空中，踩在雲端上，恣意而行。這阿里山森林小火車像是魔法列車般，帶人展開美麗又奇幻的旅程。一會兒是翠綠的山林，一會兒是虛無縹緲的雲霧，一會兒又是一覽無遺的美麗茶園⋯⋯。爸爸說乘坐森林小火車，沿途交錯變化的美景，常常會讓人忘了身在何處呢！

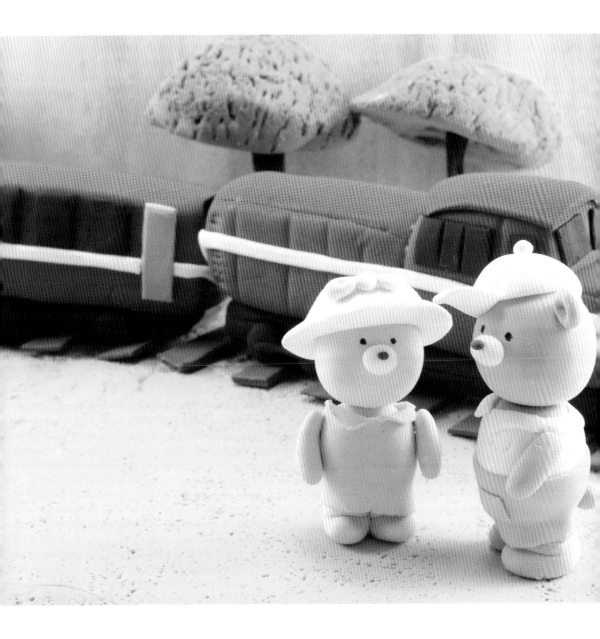

準備材料：輕土
準備工具：切棒、圓棒、桿棒、尺、剪刀、牙刷、白膠

小火車 車頭

15個
台灣景點
黏
土
DIY
手
作

1 搓一胖橢圓。

2 用尺將其中一側往下壓。

3 用手塑形（因壓的過程土會有些變形）。

4 捏出角度使其更為方整。

5 用尺推齊各邊。

6 再搓一胖橢圓，並稍壓平。

7 用手推出方形。

8 捏出角度並用尺推齊各邊。

9 將步驟5和8黏合。

10 用工具（切棒）畫切出線條。

11 桿平黑土。

12 裁剪出長方形做為窗戶貼上，並用工具（切棒）輕切。

13 前面也貼上窗戶，並將旁邊推齊。

14 車頭前方用工具（切棒）切出線條。

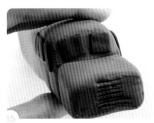

15 土桿平剪下窗戶貼上。

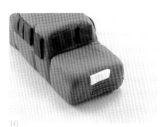

16 剪出長方形做為車牌貼上。

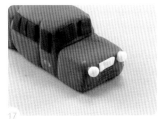

17 搓兩個小圓為車燈貼上。

18 車身後半部用工具（切棒）切出線條。

19 土搓細長條。

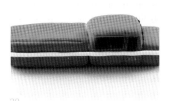

20 貼上。

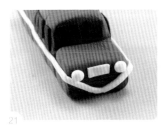

21 前方貼出一個V字。

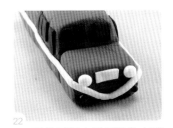

22 再搓兩個小黑圓點貼在下方做為車燈。

23 土桿平裁剪出一個長方形。

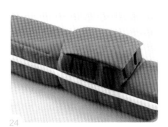

24 貼在車頂上方。

搓一長條土並稍壓平。

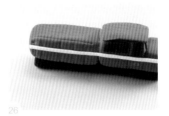

貼在火車底部。

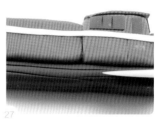

用工具（切棒）輕切出幾痕。

土搓圓壓平做為輪子。

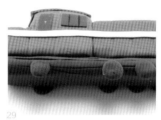

將輪子貼上。

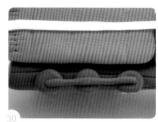

搓一細長條貼在後方輪子上。

小火車 　車廂

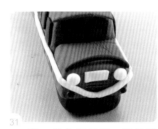

搓一黑色細長條，略微彎
曲貼在車頭前方。

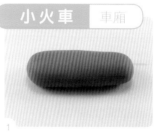

搓一橢圓。

推出方形並捏出角度使其更
為方整。

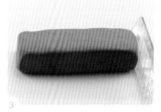

用尺推齊各邊。

桿平黑土。

裁剪出長方形做為窗戶貼上。

用工具（切棒）切出線條。

土桿平。

裁剪出長方形做為門貼上。

土搓細長條。

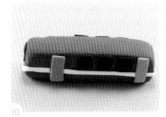

繞貼在車身周圍。

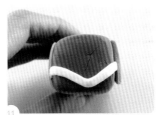

並於車尾貼出一個V字。

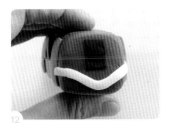

再剪出一個長方形做為窗戶貼上。

搓兩個細長條並壓平。

貼在車子底部。

土搓圓壓平做為輪子。

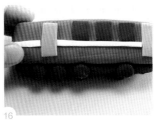

貼上輪子。

搓一細長條貼在後方輪子上。

18　土搓細長條，並將其彎曲成U形。

19　貼在前方。

貼心小叮嚀

火車的兩側是平衡對稱的，
請注意兩側的作法都一致喔！

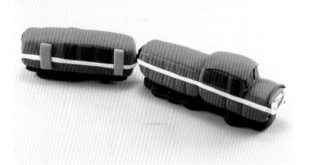

將車頭和車廂黏合，
森林火車就完成了。

筆插座　鐵軌

1　土桿平（形狀不需太規則，長度大小需大於火車）。

2　用牙刷輕壓。

3　土桿平裁剪出數個長方形。

4　將軌道貼上。

5　搓出三條細長條貼上。

筆插座　草叢、小石頭

1　土桿平。

2

待土稍乾些，剪出一些細長的三角形。

3

黏在一起做為草叢。

4

黑土混合白土（不需混的太均勻），搓出一些不規則的圓做為小石頭。

筆插座　木頭

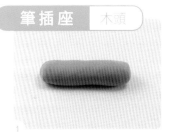

1

搓一長條形。

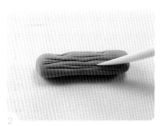

2

用工具（切棒）切出線條。

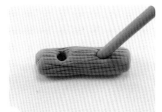

3

用工具（圓棒）壓出兩個洞。

最後步驟

將火車、木頭和草堆擺上，並寫上車號，森林鐵路筆插就完成了！嘟嘟嘟……火車要開囉！

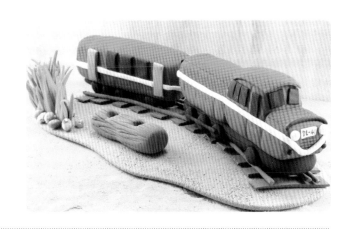

漫遊台灣

阿里山森林鐵路一般又稱為阿里山小火車，是以前日治時期為了轉運木材而興建的，如今已轉變為森林旅遊列車，全長71.4公里，起點位於嘉義火車站的第一月台北側，　終點站位於阿里山車站的主線，是台灣目前唯一仍在營運的高山林業鐵路系統。

秋季篇

來場充滿人文氣息的
中台灣巡禮！

日月潭環湖

原本計畫好清晨早起看日出的，但前一晚大家泡茶聊天分享著這次環島的點點滴滴，以致於早晨起的太晚，錯過了日出破曉的時刻。「沒關係，其實不管什麼時候的日月潭都有它不同的面貌，這附近有一些環湖步道，可以從不同的角度欣賞日月潭的美。我們去走走！」媽媽笑著說。

「我知道其中有一條叫做水蛙頭自然步道，有九蛙疊羅漢。我們可以去看看嗎？」貝卡提議。「我想去看看！」妹妹似乎也很有興趣呢。「好！我們去健行囉！」爸爸精神抖擻地說。

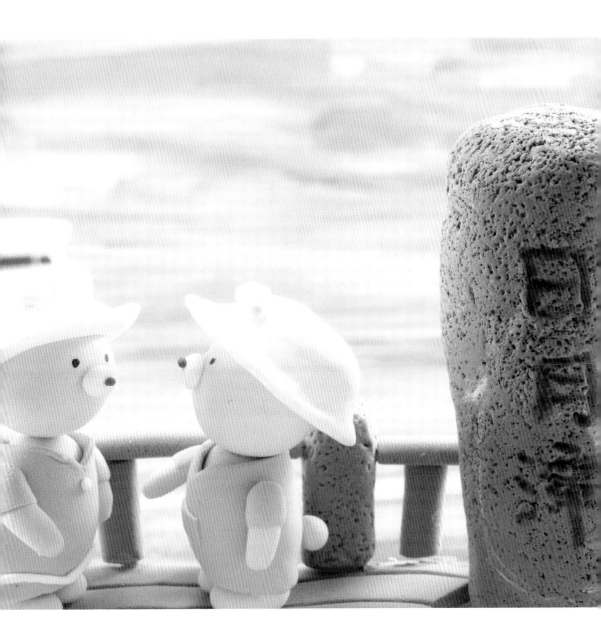

準備材料：輕土、蛋糕盒上蓋
準備工具：切棒、圓棒、桿棒、牙刷、白膠

擺飾主體

1 準備一個6吋蛋糕盒的蓋子
（或是較淺的圓形紙盒）。

2 搓一長條形（白土可調入一
些藍土）。

3 桿平後鋪在上方，並撕去多
餘的部分。

4 修整後如圖。

5 混合藍土和一些白土，不需
混的太均勻（也可調入一些
綠色）。

6 搓圓並桿平。

7 鋪在下方，剪去多餘的部
分並修整。

8 用牙刷往下壓，再往上拉
起，表現出水波的感覺。

15個台灣景點 黏土DIY手作

步道

1 搓一長條土並桿平。

2 用工具（切棒）切出線條。

3 鋪在右下方，剪去多餘的部分並修整。

山

1 搓一小長條。

2 用手指推出三角形，做出山（做出幾個深淺大小不同的山）。

3 鋪在上方，並用牙刷輕壓。

草叢

1 桿平。

2 剪出一些細長的三角形。

3 黏在一起，做為草叢。

4 做出幾個草叢貼在步道的旁邊。

1　搓一長條。

2　用手指在一端推出一個斜面。

3　另一端推平。

4　將邊緣推齊一些。

5　再搓一較小的長條，並用手指在一端推出一個斜面。

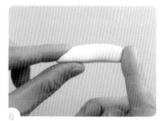

6　另一端推平。

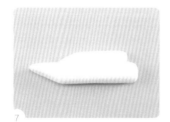

7　將步驟4和步驟6黏合。

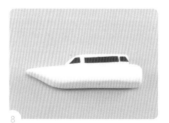

8　桿平黑土，剪出長方形和梯形做為窗戶貼上。

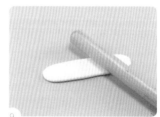

9　桿平土。

10　剪出一個長方形。

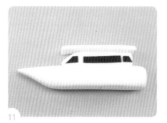

11　貼在步驟8的上方。

12　土搓細長條。

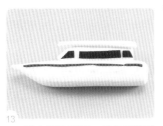

13
貼在船的側邊，並在紅線下方貼上幾個小白色圓土。

1
搓一圓稍壓平。

2
用手指推出六角形。

3
桿平土。

4
剪出八角形，貼上。

5
再剪出兩個長方形。

6
貼在側邊（兩側均要貼）。

7
用工具（切棒）畫出一線。

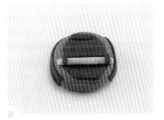

8
搓一小長條貼上，並在兩端黏上兩個小黑圓點。

9
搓一小圓並略推為方形。

10
土桿平，剪下一個小方形貼上。

11
將步驟10貼在纜車的上方。

12　搓一細長條做為纜線。

13　搓一細長條，並稍彎曲。

14　將纜車及纜線貼上。

最後步驟　　最後將遊艇貼上，作品就完成了。
可掛於牆上或放在桌上做為擺飾喔！

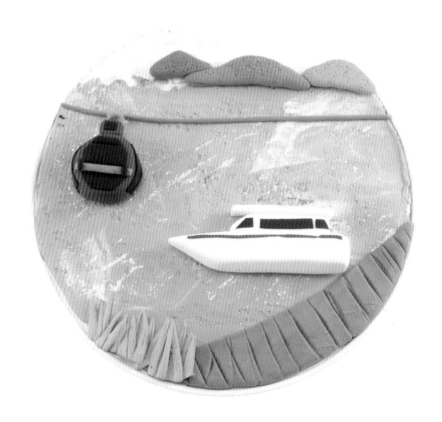

漫遊台灣

日月潭位於南投縣魚池鄉，是台灣的第二大湖泊，其名稱是包含「日潭」和「月潭」雙潭而來。來到日月潭，可騎自行車悠閒環湖，也可搭船遊潭。近年來，還有空中纜車可一覽美景。環潭周圍規劃有八條環湖步道，可選擇適合的路線，健行之餘還可從不同的角度一窺日月潭的美。

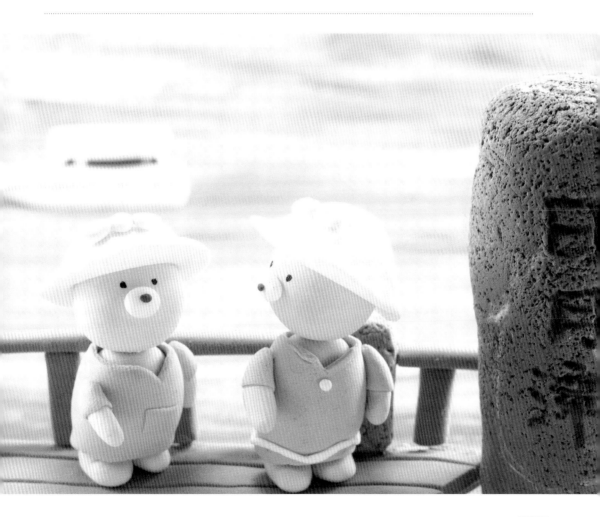

南投奧萬大賞楓

火紅的楓葉正恣意地展示它的熱情與美麗，頑皮的太陽從樹縫間鑽進來，讓這一抹紅顯得更耀眼璀璨。

貝卡拾起地上一片楓葉，「我要把這片楓葉夾在書本裡，做為書籤也當做這次旅行的紀念」。妹妹彎下身來，看著地上的落葉，側著頭問：「哥哥這個真的可以當書籤嗎？」「當然可以呀！這會是最棒的回憶書籤呢！」

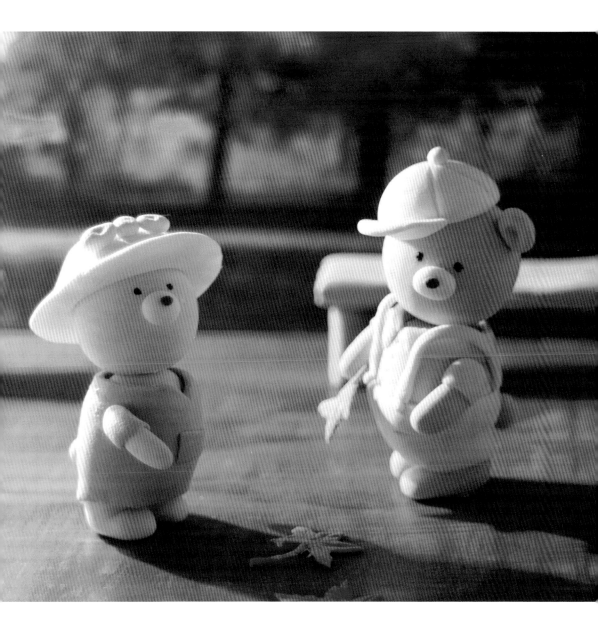

準備材料：輕土
準備工具：切棒、桿棒、剪刀、牙刷、牙籤、壓克力、白膠

楓葉

1 搓一圓壓扁（紅土加黃土）。

2 先拉出一角。

3 壓平並塑形。

4 再拉出第二個角，並壓平塑形。

5 拉出第三個角，並壓平塑形。

6 再拉出第四、五個角（小於前三個角）。

7 再將葉子壓扁一些，並將角捏尖一些（過程中若有些破損不需修整，較自然）。

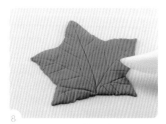

8 用工具（切棒）畫出葉脈。

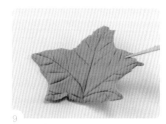

9 邊邊剪出一些刺刺的感覺。

10 土搓細長條。

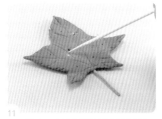

11 貼上，並用牙籤刺出幾個洞。

12 牙刷沾少許壓克力（橘黃色、咖啡色）

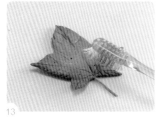

13 輕壓。

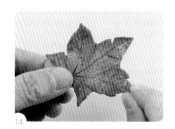

14 用手撕去一些邊邊，表現出自然感。

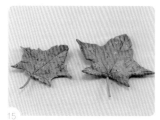

15 做出兩片楓葉。

木頭椅

1 搓一長條（土要多些）。

2 桿平（要留一些厚度）。

3 剪出一個長方形。

4 用工具（切棒）按壓出線條。

5 用尺將周圍推齊。

6 用工具（切棒）畫出楓葉的形狀。

7 搓一長條桿平（要有一些厚度）。

8 剪出兩個小方形，做為椅腳。

9 用工具（切棒）在椅腳側邊畫出線條。

10

將步驟9貼在步驟6的背面。

11

完成木頭椅（土未乾時可先倒著放，以避免變形）。

1

搓一咖啡土桿平做為底座（形狀可隨意發揮）。

2

用牙刷輕壓。

3

再搓一土桿平。

4

剪出一個長方形。

5

土搓細長條。

6

在步驟4上繞貼出字樣。

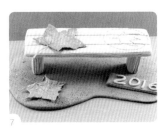

7

將木頭椅和楓葉擺上就完成了。

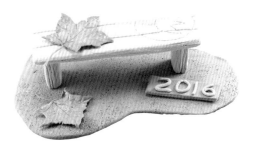

貼心小叮嚀

做好的楓葉可以做為書籤，木頭椅也可用來擺插名片或書卡喔！

漫遊台湾

奧萬大位於南投縣仁愛鄉，海拔高度介於1,100～2,600公尺之間，擁有全國最大的楓香純林。每到深秋時候，落葉繽紛，景色迷人，總會吸引大批遊客前往欣賞楓紅，因而有「楓葉故鄉」的美稱。

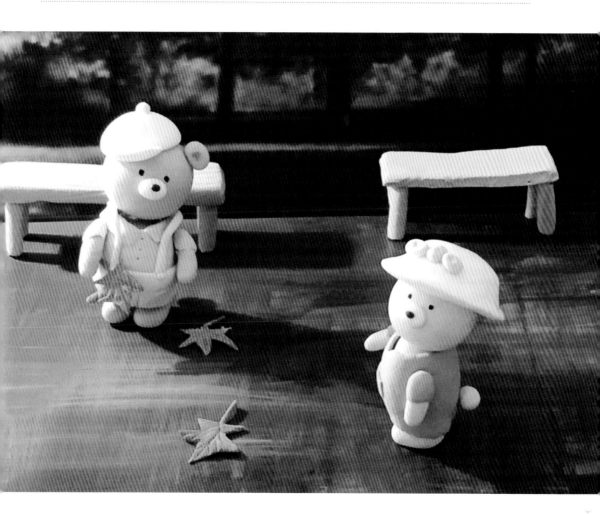

11

鹿港老街

在這充滿傳統文化的古樸小鎮，傳統的老房子、紅磚道、古街巷穿插其中，小鎮氣息濃厚又迷人，感覺也多了份親切與懷舊感。媽媽直呼著：「這裡真是一個好地方呀！」他們待了半天的時間，可是還有好多景點還沒看呢！「媽媽，我們接著去看半天井好嗎？」妹妹似乎對這些古蹟也很有興趣。

也許這些傳統文化記憶對貝卡和妹妹來說並不是那麼熟悉，但聽到爸爸說明很多古蹟建築其實是有典故和人情味，他們倆聽了頻頻點頭，對於先人的智慧也不禁佩服了起來。「這裡也有很多傳統的美味點心喔！」向來喜歡地方美食的爸爸開心的說著。「哈哈！爸爸肚子一定餓了喔！」貝卡笑著說。

15個 台灣景點 黏土DIY手作

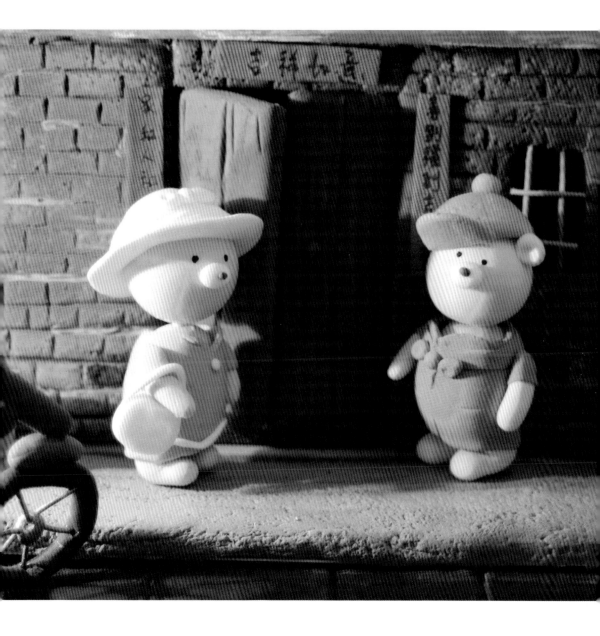

老房子 　房子主體

1 準備一木盒（參考尺寸約長17公分*寬4.5公分*高9公分）。

2 外層塗上灰色。

3 內層四周圍也塗上灰色，四周可再局部刷上白色表現出斑駁感。

老房子 　牆壁

1 裁剪瓦楞紙板，參考尺寸約5.5公分*7.5公分兩片，其中一片再剪出2.5公分*1公分的窗戶。

2 確認步驟1的兩片瓦楞板可以卡入木盒。

3 桿平土。

4 包覆住瓦楞板。

5 右側露出的側邊亦要包覆土（其餘三邊側邊及背面不需包覆）。

6 修整後如上圖。

7 用工具（切棒）按壓出磚瓦。

8 用鬃刷輕壓。

9 再把磚瓦切線補強。

98

10　土搓細長條（要搓細一些）。

11　用工具（切棒）將步驟10
　　的土塞入磚瓦縫中。

12　衛生紙上沾上白灰、黑色壓
　　克力，在磚瓦上輕按，表現
　　出老舊的感覺。

13　土桿平包覆住第二片瓦楞板。

14　左側露出的側邊亦要包覆土
　　（其餘三邊側邊及背面不需
　　包覆）。

15　將窗戶的土切掉。

16　修整後如上圖。

17　用工具（切棒）按壓，切出
　　磚瓦。

18　用鬃刷輕壓，並把磚瓦切線
　　補強壓一下。

19　土搓細長條，用工具（切棒）
　　將土塞入磚瓦縫中，並用壓克
　　力在磚瓦上輕按，表現出老舊
　　的感覺。

20　土搓細長條。

21　貼出井字鐵窗。

22 將兩片牆壁固定貼上。

23 裁剪一小片瓦楞紙板，參考尺寸約4公分*1公分（確認步驟22的瓦楞板可以卡入兩片牆壁）。

24 土桿平包覆住步驟23，並參考P.99步驟，做出紅磚瓦。

25 貼在兩片牆壁中間上方處。

26 搓一細長條壓平。

27 用牙刷輕壓，用壓克力輕按出老舊感。

28 將步驟27黏在地面上。

老房子 木門

1 描繪出門的大小（依牆壁中間的距離），並裁剪為兩半。

2 土桿平。

3 包覆住步驟1，並修整。

4 用工具（切棒）在中間畫出一線，接著再切出一些木紋的感覺。

5 衛生紙沾棕色壓克力按壓出老舊的感覺。

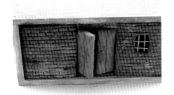

6 完成兩片木門，並貼上兩
個小圓做為門把。

7 將木門貼上。

1 裁剪一瓦楞板（參考尺寸約
17公分＊4公分）。

2 土桿平包覆住步驟1，並
修整。

3 貼在房子前方。

1 桿平土（可桿薄些）。

2 剪出三個長方形。

3 寫上字樣。

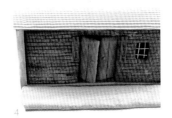

4 將春聯貼上。

1 土搓圓。

2 用工具（圓棒）刺出一個洞。

3 將洞挖大並修整。

畫出線條。

土桿平剪下小菱形，寫上字樣。

貼上。

| 老房子 | 木椅 |

1 桿平土。

2 剪下一個方形。

3 土搓細長條，並稍壓平。

4 剪出四段，須等長。

5 貼在步驟2的背面。

6 完成木椅。

月曆方塊

1 搓一圓，並用手指推成方形。

2 做出三個。

3 其中一個方形的六面分別寫上英文月份的縮寫（一面寫兩個月份，注意不同月份需上下顛倒，如圖）。

4 第二個方形六面分別寫上012345六個數字。

5 第三個方形六面分別寫上012789六個數字,因為9反過來即是6。

1 裁剪一波浪紙板,做為屋頂。

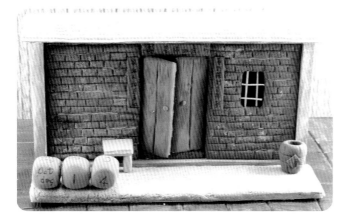

將屋頂貼上,甕、木椅及月曆方塊放好,作品就完成了。

漫遊台灣

鹿港位於彰化縣西北部,在荷蘭時期是鹿皮的最大輸出港口,所以稱為鹿港。這裡曾經是台灣的第二大城,從諺語:「一府二鹿三艋舺」便可窺知鹿港曾經鼎盛的風光時代。鹿港老街有許多的古蹟文物、寺廟和美食,充滿歷史文化和人文背景的鹿港小鎮,是彰化重要的觀光旅遊勝地。

冬季篇

找尋溫暖記憶的
北台灣冬日提案！

12

新竹十七公里海岸線

雖然海風吹來有些冷，但暖暖的陽光灑下來，還是很舒服。藍白建築襯著藍天白雲，彷彿來到了地中海呢！

沿著海岸騎著單車，迎著海風、看著美麗的海、聽著海浪聲，真的很愜意。爸爸看著貝卡笑著問：「有沒有信心騎完十七公里呢？」「當然有啊！」貝卡似乎信心滿滿。爸爸笑著說：「也許騎到太陽快下山時，伴著夕陽又會是另一種特別的感受喔！」妹妹拉著媽媽問道：「媽媽我們也來試試看好不好？」「當然好啊！」媽媽笑著回答。

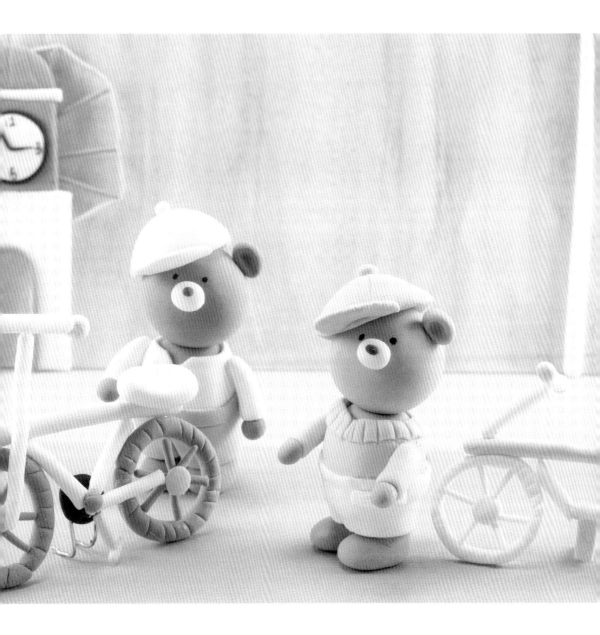

筆記本封面

1　準備一張西卡紙，參考尺寸約18公分*13公分。

2　利用打洞機打出兩個孔。

3　塗上淺藍色。

4　土搓長條並桿平。

5　剪出一長方形，並用牙刷輕壓（長度需比封面的底稍長些，因土乾了會再縮短一些）。

6　將步驟5貼在封底的下方，做為自行車道。

自行車

1　搓一長條。

2　圍成一個圓，做為輪子。

3　用工具（切棒）畫出線條。

4　搓出三條細長條。

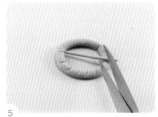

5　固定黏合在圓內，並剪去多餘的部分。

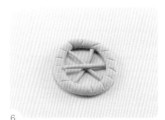

6　將三條線交叉固定黏合。

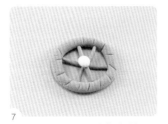

7　搓一小圓壓平貼在中間。

8　依上述步驟做出兩個輪子。

9　搓一長條固定在兩個輪子的
　　上方。

10　搓兩長條貼上，成一三角
　　形。

11　再搓一長條連接右邊輪子的
　　中心點。

12　搓一黑色小圓稍壓平，貼在
　　背面。

13　搓一灰色小圓貼上。

14　搓一長條，再搓兩個小圓貼
　　在兩側，做為把手。

15　搓一長條斜貼在把手下方。

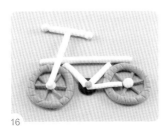

16　將把手貼上。

17　搓一小水滴。

18　中間輕壓出一個凹面，做為
　　座墊。

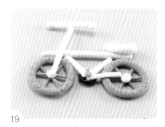

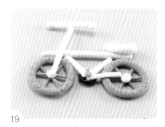

19 將座墊貼上。

20 搓兩個小長條組合成上圖。

21 將步驟20貼上,完成自行車。

風車鐘塔



15個 台灣景點 黏土 DIY 手作



1 桿平土。

2 剪出一個長方形。

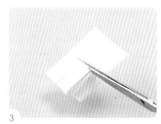

3 剪出一個拱形門。

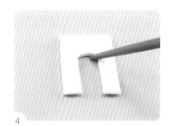

4 用工具(圓棒)將上方再修圓一些。

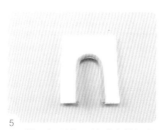

5 搓一細長條,繞貼在拱門的周圍。

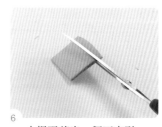

6 土桿平剪出一個正方形。

7 搓一小圓壓平。

8 搓一細長條,繞貼在步驟7的周圍。

9 將步驟6和步驟8貼合如上圖。

10 搓一長條貼在步驟9的上方。

11 搓一圓壓平,並剪下一半。

12 搓一尖尖的長條貼在步驟11的頂端,並用工具(切棒)輕切出線條。

13 將步驟12貼在步驟10的上方。

14 將步驟13貼在步驟5的拱門上方,並在鐘上寫上數字。

15 搓細長條,裁剪適當長度為指針貼上。

16 搓出八個細長條。

17 依放射狀貼上,初步完成風車鐘塔。

風力發電機

1 搓一長條,其中一端再搓尖一些,做為塔柱。

2 搓出三個一端較尖的長條做為葉片。

3 將葉片貼上,並搓一小圓貼在中間,完成風力發電機。

告示牌

1 搓一圓壓平。

2 搓一長條。

3 將步驟1和步驟2貼合。

15個台灣景點黏土DIY手作

4 畫出自行車的大致形狀，完成告示牌。

最後步驟

1 將風車鐘塔貼上。

2 搓細長條。

3 裁剪適當長度，一段一段貼上。

4 將自行車、風力發電機、告示牌貼上。

5 裁剪數張紙張和一張厚紙板並打出兩個孔，做為內頁紙張及封底。

6 將封面、內頁、封底用麻繩固定打結，風景筆記本就完成了。

漫遊台灣

新竹市十七公里海岸線北起南寮，南至南港，長約十七公里。其景點有新竹漁港娛樂漁船碼頭、看海公園、紅樹林公園、海天一線、港南運河、南港賞鳥區、風情海岸、海山漁港觀景台等八個景點，俗稱「海八景」，來到這裡可騎自行車、看海、放風箏、享受美食，享受有如置身地中海的浪漫風情。

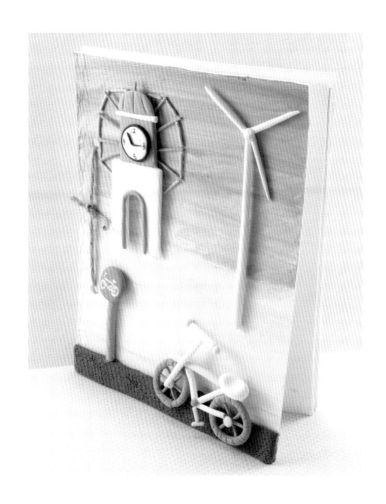

13

吊飾

平溪天燈

今天的平溪好熱鬧，夜晚的天空有如嘉年華般，人們把自己的祝福與願望寫上，看著天燈冉冉昇空，所有的祝福和願望像是得到魔力般，隨著天燈，直達天際，彷彿下一秒所有的心願都成真了！

貝卡和妹妹寫上學業進步、快樂開心的願望，媽媽則是寫上十分幸福、美夢成真，爸爸呢？「哈哈！國泰民安、風調雨順最實際啦！」爸爸笑著說。

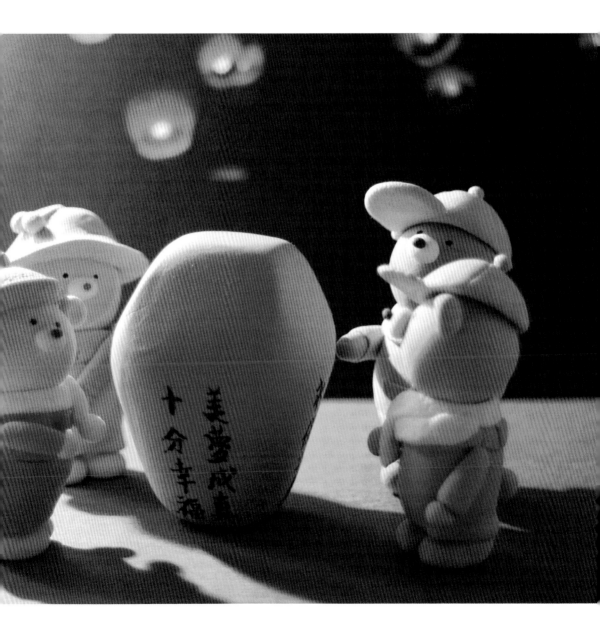

天燈吊飾　1

1　搓一圓。

2　再搓成胖水滴。

3　稍壓一下，使其兩端底部成一平面。

4　用手指在較胖那端推出正方形。

5　再利用手指將側面推出兩個斜面。

6　利用手指將各個角度推明顯些。

7　可利用尺將平面推平些。

8　確認頂端呈一正方形。

9　完成天燈的形狀。

10　寫上字樣。

11　準備一吊環，將T9針放入。

12　塗上白膠，將吊環插入固定。

15個台灣景點黏土DIY手作

13 土桿平，剪出一方形。

14 用牙籤刺出一個洞。

15 搓一細長條，穿入洞中。

16 將長條缺口黏合。

17 寫上字樣。

18 搓兩小圓黏合，前端刺一個小洞。

19 將步驟17固定於步驟18的洞裡。

20 搓一長條，將其交叉纏繞。

21 黏在步驟19上面。

22 用工具（圓棒）在天燈底部刺一個洞，將步驟21固定黏合在天燈底部，完成天燈1。

天燈吊飾　2

1 參考天燈吊飾1的步驟1至步驟9，做出一個天燈。

2 寫上字樣。

3 準備一吊環，將T9針放入。

4 搓一小圓。

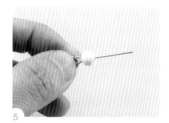

5 穿入T9針內。

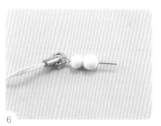

6 穿入兩個小圓。

7 搓一個小圓和五個小水滴，組合成一朵花。

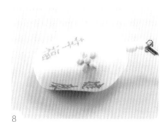

8 將花貼上，並將步驟6的吊環插入天燈上黏合固定。

9 搓一長條，繞成一個圈圈。

10 搓一圓和五個小水滴，組合成花。

11 在花上面黏上五個小圓。

12 將步驟9的圈圈黏上。

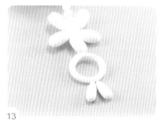

13 搓兩個小水滴黏上。

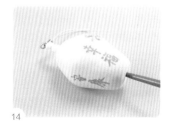

14 用工具（圓棒）在天燈底部刺一個洞。

15 個台灣景點 黏土 DIY 手作

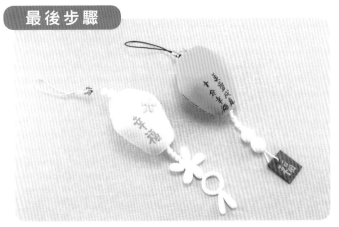

15 將步驟13和天燈結合，完成天燈吊飾2。

現在就來試試做出屬於自己的幸福天燈吊飾吧！

貼心小叮嚀

1 每個步驟皆需使用白膠黏合，會較為穩固。

2 使用T9針時，請注意安全。

漫遊台灣

在平溪地區，天燈又稱為「祈福燈」或「平安燈」。早期因為村民受到盜匪威脅，而逃到山上避難，待盜匪離去，抵抗盜匪的勇士便會施放天燈，藉此通知村民「危險已經解除，可安心返家」了。時至今日，放天燈的活動已成為平溪地區傳統節慶不可或缺的重要活動。

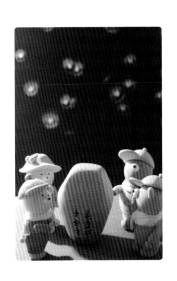

三貂角燈塔

東北角的海岸真的很美。浪花相間拍打著，好似在演奏著一曲曲大自然的樂章。在不遠處座落著一棟吸引人的建築物，白色的外觀，黑色的圓屋頂，有種聖潔又無暇的美麗。

「那就是三貂角燈塔。」爸爸指著說，「這裡是台灣的最東點，在這可以最早看到日出呢！」貝卡看得燈塔開心的說：「哇！是燈塔耶，我知道燈塔會指引漁船安全回到正確的位置。」「燈塔就像是漁民們的守護神呢！」總是最早起的媽媽說：「我們明天來這裡迎接日出好不好？」「我舉雙手贊成！」妹妹開心的附議著。

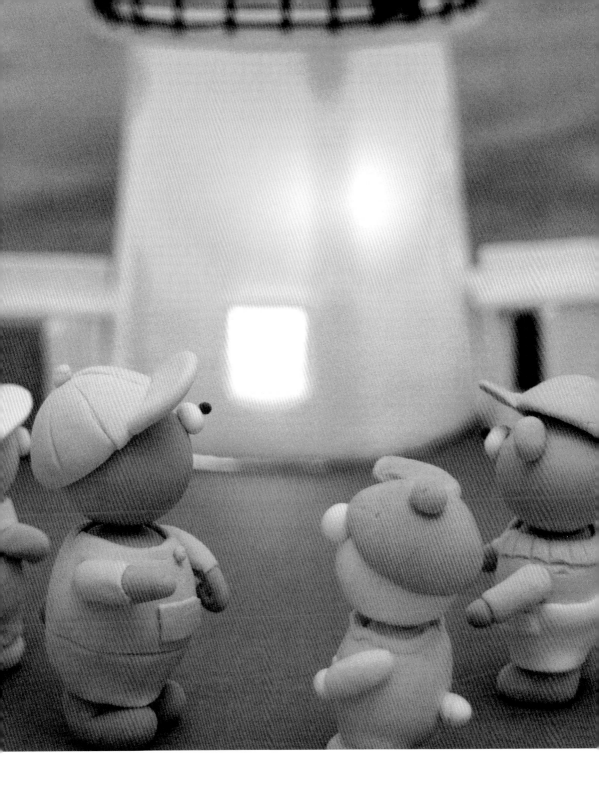

圓形底座

1 準備一個6吋圓形紙盒（不需上蓋）。

2 桿平土。

3 鋪在紙盒上，剪去多餘的土並修整。

4 用鬃刷（或牙刷）輕壓。

5 土搓長條並桿平。

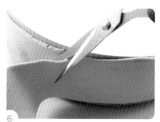

6 鋪在外圍，剪去多餘的部分並用牙刷輕壓。

7 完成後如上圖。

8 搓一圓稍壓平。

9 上方用工具（圓棒）壓一下。

10 用手指推出尖形，並修整。

11 完成心形，並貼上。

燈塔　柱體

1 準備一紙杯。

15 個 台灣景點 黏土 DIY 手作

2 若太高可裁剪短一些。

3 描畫出一個長方形，做為窗戶。

4 將步驟3的長方形剪下來。

5 桿平白土，包覆住杯子。

6 桿平交接處並修整。

7 將步驟4的窗戶用工具（切棒）修整。

8 搓出四條細長條。

9 從裡面貼出井字。

10 裁剪霧面紙從裡面貼上。

11 桿平土。

12 剪出一個長方形，貼在窗戶的上方。

13 土搓長條桿平，並剪齊頭尾。

14　繞貼在柱體上方三分之一
　　處的位置。剪去多餘的
　　土，並修整交接處。

15　完成後如上圖。

16　土搓長條桿平，並剪齊頭尾
　　（比步驟13的寬度稍窄）。

17　繞貼在柱體最上方的位
　　置，並修整交接處。

18　上方剪出一個洞（以利光源
　　通過）。

19　土搓細長條，待乾時裁剪成
　　數小段等長的長條。

20　約略等距，一段段繞貼在
　　步驟15上。

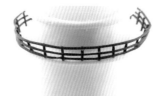

21　搓三條細長條，貼在步驟
　　20上，做為圍欄。

22　參考步驟19至步驟21，做出
　　上方的圍欄。

燈塔　屋頂

1　搓一圓。

2　手心桸起往下稍壓。

3　完成一個半圓形。

4　搓一小圓壓平，貼在上方
　中間位置。

5　再搓一圓貼上。

6　裁剪一霧面紙，圍成一圓柱
　體（注意其大小剛好可置於
　柱體上方的凹處）。

7　將步驟6黏合固定在柱體上
　方處。

8　搓一長條稍壓平繞貼在霧面紙
　上方，並剪去多餘的土。

9　將步驟5的黑色屋頂黏上。

10　土搓細長條，稍乾時裁剪
　　成等長的數段長條。

11　約略等距，一段段繞貼在霧
　　面紙上。

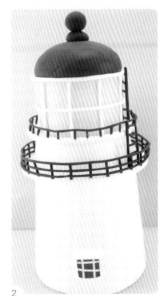

最後步驟

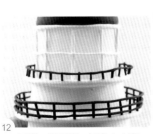

12　再搓一細長條，繞貼在中間。

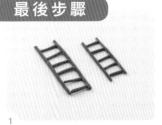

1　黑土搓細長條裁剪數段，
　做出兩個梯子。

2　將梯子固定黏合在側邊，
　完成燈塔。

兩側房子

1　土桿平（留一些厚度），剪出四個長方形（參考尺寸約3.5公分*3公分）。

2　將其黏合如上圖。

3　土桿平裁剪出一個長方形。

4　貼在中間，並用工具（切棒）在中間畫出一線，用牙籤壓出門把。

5　土桿平裁剪出兩個細長的長方形。

6　貼在門的兩側。

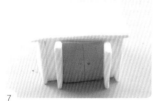

7　土桿平裁剪出一個長方形，貼在上方。

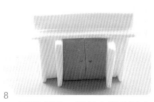

8　再裁剪出一個長方形立貼在步驟7的上方。

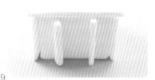

9　參考上述步驟再做出另一側的房子（如圖）。

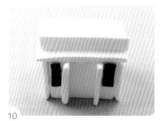

10　桿平黑土剪下兩個長方形做為窗戶，並貼上。

11　用工具（切棒）切出線條。

12　完成兩側房子。

15個　台灣景點　黏土DIY手作

最後步驟

1. 在底座的中間刺出一個洞（以利燈泡露出）。

2. 將LED燈固定在底座的背面。

3. 將燈塔和房子固定黏合，作品就完成了。

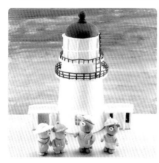

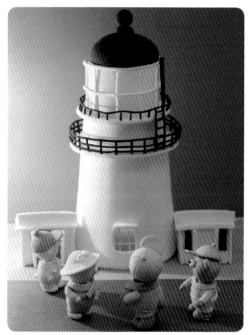

不同的燈光所營造出來的感覺也不同呢！

漫遊台灣

三貂角燈塔位於台灣東岸的新北市貢寮區，是太平洋區的重要指標，因為處於台灣的最東點位置，所以又稱為「台灣的眼睛」。早期西班牙人因其美麗不凡，稱它為「聖地牙哥」。

15

相框

台北101

「平安夜，聖善夜……」今天是平安夜，街上應景的布置充滿了聖誕節的味道，耳邊傳來的歌曲，更是把佳節的氣氛妝點得更濃厚。妹妹望著似乎直入雲端的101大樓，想著聖誕老公公這個時候是不是正駕著麋鹿忙著送禮物呢？還是聖誕老公公也來到這了呢？

爸爸特別安排這次環島旅行的最終點在101這裡歡度佳節，他們臉上洋溢著幸福的笑容互道聖誕快樂。媽媽開心的抱著爸爸說：「謝謝你！安排了這麼棒的旅行！」妹妹也湊前上來拉著爸爸的手，「爸爸，我愛你！聖誕節快樂！」「哈哈！爸爸最棒了！」貝卡大聲笑著說。這一刻，幸福的感覺似乎感染了每一個人呢！

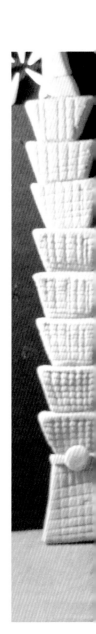

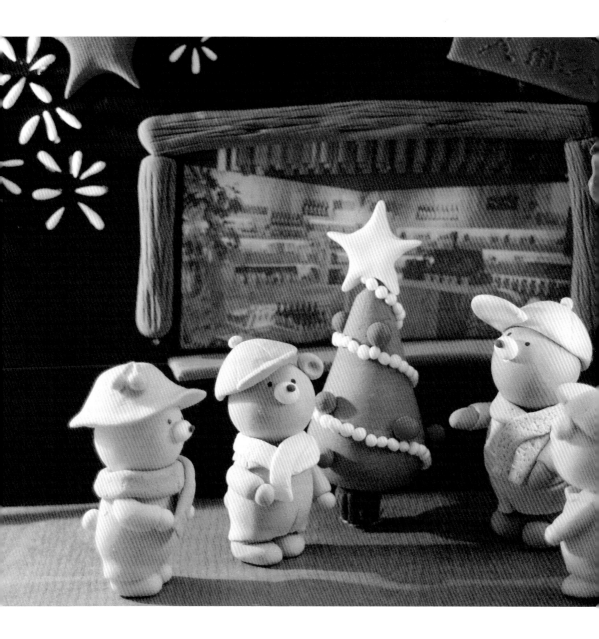

相框

1
準備一黑色西卡紙（參考尺寸為A4大小）。

2
將其對摺，其中一半多出4公分的長度。

3
再將多出的4公分往外摺。

4
如圖。

5
用筆描出12*4公分的長方形。

6
將長方形剪下，呈現出一個空方框。

7
將下方黏住。（黏住下方即可，上方不須黏合，以利相片放入）

8
利用步驟6剩下的紙，裁剪出一長方形（參考尺寸為12*1.5公分）。

9
將步驟8的長方形黏在相框的背面做為支架（如上圖）。

10
完成後如圖。

11
搓一長條土桿平。

12
剪下適當大小。

13　鋪在相框下方，並用牙刷
　　輕壓。

14　用工具（切棒）切出紋路，
　　完成路面。

1　搓一土壓平（綠土可加入些
　　微的白土和黑土）。

2　剪下一梯形。

3　用美工刀刻出交叉線條。

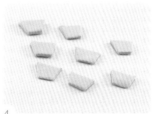

4　依上列步驟剪出8個大小相
　　同的梯形，並用美工刀刻出
　　交叉線條。

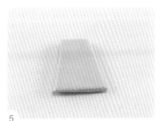

5　土壓平剪下一梯形（高度
　　比步驟1的梯形高）。

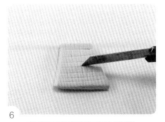

6　用美工刀刻出交叉線條。

7　搓細長條。

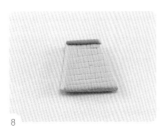

8　貼在步驟6的上方。

9　搓一小圓壓平貼上。

10　將上述步驟的梯形如上圖一
　　層層往上黏合。

131

11 搓一土壓平剪出兩個高低不同的梯形，並貼合。

12 搓一土壓平剪出一個小長方形，再搓一尖尖的土黏在上面。

13 將步驟11和步驟12結合。

14 將步驟10和步驟13貼合，完成101大樓。

煙火

1 搓一些小水滴，組合成煙火。

2 將101大樓貼在相框的左邊，並貼上煙火做為裝飾（可用牙籤黏貼較好操作）。

3 多貼幾個。

聖誕樹

1 搓一胖水滴（綠土可加入些微的黑土）。

2 尖端處再搓尖一些。

3 搓一橢圓。

4 將兩端稍壓平。

5 用工具（切棒）切出紋路。

6　將上述步驟組合成樹木，底部用剪刀剪平使其較為穩固。

7　搓小圓斜繞貼在樹上。

8　斜繞貼幾圈，完成後上圖。

9　搓一圓壓平並拉出一角。

10　依序拉出五個角。

11　修整後完成星星。

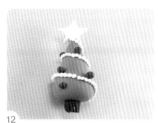

12　將星星貼在頂端，並貼上一些紅色小圓球做為裝飾。

相片框

1　土搓長條。

2　用工具（切棒）畫出線條。

3　做出兩短一長，做為相片框的外框（長的做為上緣，短的圍在兩側）。

4　土搓長條並桿平。

5　剪下一長方形，並用工具（切棒）畫出線條，做為相片框的下緣。

6
將步驟3和步驟5組合成窗戶。

7
土搓長條桿平。

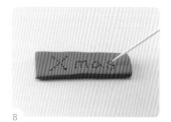

8
剪出一長方形,並用牙籤刺出字樣。

禮物盒

9
貼上。

1
搓一圓。

2
用手指推成方形。

最後步驟

3
搓兩長條貼上,完成禮物盒。

1
參考聖誕樹的步驟9至11,做出一些星星。

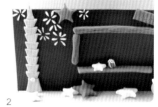

2
將聖誕樹、禮物盒和星星布置貼上,101耶誕相框就完成了。

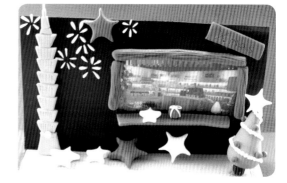

把心愛的照片放入相框吧!

15
個
台灣景點
黏土
DIY
手作

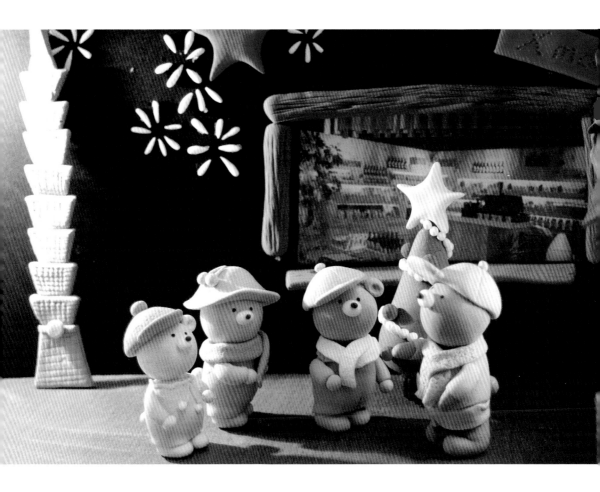

漫遊台灣

台北101摩天大樓位於台北市信義區，為台灣第一高樓。樓高508.2公尺，地上樓層有101層，地下有5層。曾擁有世界第一高樓的紀錄，截至2016年為止，為世界第9高樓，也是台北市的重要地標。

釀生活11　PE0124

 捏出創意力
　　　　——15個台灣景點黏土DIY手作

作　　者	黃靖惠
責任編輯	徐佑驊
圖文排版	蔡瑋筠
封面設計	蔡瑋筠

出版策劃	釀出版
製作發行	秀威資訊科技股份有限公司
	114 台北市內湖區瑞光路76巷65號1樓
	電話：+886-2-2796-3638　傳真：+886-2-2796-1377
	服務信箱：service@showwe.com.tw
	http://www.showwe.com.tw
郵政劃撥	19563868　戶名：秀威資訊科技股份有限公司
展售門市	國家書店【松江門市】
	104 台北市中山區松江路209號1樓
	電話：+886-2-2518-0207　傳真：+886-2-2518-0778
網路訂購	秀威網路書店：http://www.bodbooks.com.tw
	國家網路書店：http://www.govbooks.com.tw
法律顧問	毛國樑　律師
總 經 銷	聯合發行股份有限公司
	231新北市新店區寶橋路235巷6弄6號4F
	電話：+886-2-2917-8022　傳真：+886-2-2915-6275

出版日期	2016年12月　BOD一版
定　　價	320元

Printed in Taiwan

國家圖書館出版品預行編目

捏出創意力：15個台灣景點黏土DIY手作 / 黃靖惠著. --
一版. -- 臺北市：釀出版, 2016.12
 面； 公分. -- (釀生活；11)
BOD版
ISBN 978-986-445-173-9(平裝)

1.泥工遊玩 2.黏土

999.6 105022118

讀者回函卡

感謝您購買本書，為提升服務品質，請填妥以下資料，將讀者回函卡直接寄回或傳真本公司，收到您的寶貴意見後，我們會收藏記錄及檢討，謝謝！如您需要了解本公司最新出版書目、購書優惠或企劃活動，歡迎您上網查詢或下載相關資料：http:// www.showwe.com.tw

您購買的書名：_____

出生日期：_____年_____月_____日

學歷：□高中 (含) 以下　　□大專　　□研究所 (含) 以上

職業：□製造業　□金融業　□資訊業　□軍警　□傳播業　□自由業
　　　□服務業　□公務員　□教職　　□學生　□家管　　□其它_____

購書地點：□網路書店　□實體書店　□書展　□郵購　□贈閱　□其他

您從何得知本書的消息？

　　□網路書店　□實體書店　□網路搜尋　□電子報　□書訊　□雜誌

　　□傳播媒體　□親友推薦　□網站推薦　□部落格　□其他_____

您對本書的評價：(請填代號　1.非常滿意　2.滿意　3.尚可　4.再改進)

　　封面設計____　版面編排____　內容____　文／譯筆____　價格____

讀完書後您覺得：

　　□很有收穫　□有收穫　□收穫不多　□沒收穫

對我們的建議：_____

11466

台北市內湖區瑞光路 76 巷 65 號 1 樓

秀威資訊科技股份有限公司　　　收

BOD 數位出版事業部

..

（請沿線對折寄回，謝謝！）

姓　　名：＿＿＿＿＿＿＿＿＿　年齡：＿＿＿＿　性別：□女　□男

郵遞區號：□□□□□

地　　址：＿＿＿＿＿＿＿＿＿＿＿＿＿＿＿＿＿＿＿＿

聯絡電話：(日)＿＿＿＿＿＿＿＿＿　(夜)＿＿＿＿＿＿＿＿＿＿

E-mail：＿＿＿＿＿＿＿＿＿＿＿＿＿＿＿＿＿＿＿＿＿